>>> 前言

培養觀察力，啟動學習的第一步

猜謎是中國自古就有的遊戲。它簡單有趣、形象生動的特點正好符合兒童想像豐富、好奇多問的特點，能深深吸引他們的注意力，滿足兒童學習知識、了解世界的心理需求，是一項深受兒童喜愛、家長歡迎的益智遊戲。

觀察力是開啟智力、認識事物的重要元素。小朋友正處於對甚麼都好奇的年紀，這種以簡單而巧妙的語言，勾畫出事物顯著特徵的謎語，最能吸引孩子的注意，讓他們在遊戲的快樂中輕鬆學到知識，開發智力。

我們從眾多兒童謎語中，精心選編了

四十三則訓練兒童觀察能力的謎語。在內容編排上採用了「謎題＋謎底＋知識寶庫」的模式。謎題的語言敘述通俗易懂，讀來朗朗上口，從各種不同的角度表現事物的特性。謎底是日常生活中常見的植物、動物、食物和器物，即使孩子平時沒有觀察事物的習慣，在猜謎的過程中，也能逐步培養出觀察事物的興趣和習慣，大大提高他們的觀察力和專注力。知識寶庫則進一步介紹這些常見事物的特性或容易被人誤解的地方，有趣而又能增廣見聞，小朋友一定會喜歡！

　　全書最後有一份「語文力大考驗」的有趣測驗題，小朋友可以看題目猜事物，讓孩子能夠在謎語中遊戲，在遊戲中學習，在學習中增長知識。

目錄

仔細觀察植物的花朵、葉片、果實或根莖,從它們獨有的特色中,可以發現答案是甚麼喔!

不是桃樹卻結桃,
桃子裏面長白毛,
到了秋天桃熟了,
只見白毛不見桃。
(猜一種農作物)

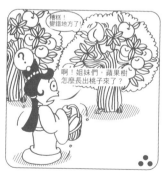

◎有點難嗎?沒關係,給你一點小提示,
這種植物可以用來做棉襖喔!

※翻下頁,看謎底

棉花

>>> **為甚麼?**

外形像桃,裏面卻有白色纖維,到了秋天
成熟的時候,就只看到一團白色的毛了,
這正是棉花。

知識寶庫

棉花的果實形狀像桃子,也叫「棉鈴」。成
熟時綻裂,脹出白色絮狀的種毛,是紡織的
重要原料,可以紡紗織布,也可以做棉被、
棉襖等,非常保暖。種子可以榨油,供食用
或點燈。

仔細觀察植物的花朵、葉片、果實或根莖，從它們獨有的特色中，可以發現答案是甚麼喔！

小時頭青青，
老來髮白白，

遠看似棉花，
風來起白浪。
（猜一種植物）

◎有點難嗎？沒關係，給你一點小提示，
這種植物常常生長在水邊喔！

※翻下頁，看謎底

蘆葦

>>> **為甚麼？**

蘆葦剛生長時是綠色的，成熟開出的蘆花就成了白色，遠看好像棉花，一大片蘆葦隨風擺盪時就好像掀起層層白浪。

知識寶庫

蘆葦的作用可大了。它的莖稈堅韌，可以編簾子、搭瓜棚、豎籬笆；而蘆花可以用來紮掃帚、做蘆花靴；蘆根還可以入藥呢！不過在台灣很少看到蘆葦，倒是常可以在河邊看見長得跟蘆葦很像的五節芒。

說它是棵草，為何有知覺？輕輕一碰它，害羞低下頭。（猜一種植物）

你一個大男人，怎麼一碰就害羞？

◎有點難嗎？沒關係，給你一點小提示，這是一種很容易害羞的植物喔！

※翻下頁，看謎底

答案是

含羞草

>>> **為甚麼？**

被人輕輕一碰就像害羞似地合上葉子，
就是含羞草。

知識寶庫

為甚麼含羞草被人一碰就合上葉子？原來這
是一種名叫「去極化作用」的反應。當我們
碰到含羞草的葉子時，葉枕細胞受到刺激，
細胞立刻失去水分，葉枕就變得癱軟，小羽
片失去葉枕的支持，就依次合攏起來。

姹紫嫣紅猜植物　第 **04** 題

仔細觀察植物的花朵、葉片、果實或根莖，從它們獨有的特色中，可以發現答案是甚麼喔！

讓我以海龜的方式來挑戰冬泳！

頭上青絲如針刺，
皮膚厚裂像龜甲，
愈是寒冷愈昂揚，
一年四季精神好。
（猜一種植物）

冷！　冷！　冷！

◎有點難嗎？沒關係，給你一點小提示，
　這種植物在冬天不落葉喔！

※翻下頁，看謎底

答案是

松樹

>>>> **為甚麼？**

松樹的葉就像針一樣細長，樹皮厚且有裂痕，它四季常青，在冬天尤其青翠。

知識寶庫

松樹不畏寒冷、終年青翠的特性，歷來被人們所吟詠，有「松柏常青」的美譽，更和竹子、梅花一起被列為「歲寒三友」。松樹結的是毬果，裏面的種子叫「松子」或「松仁」，可以食用。

仔細觀察植物的花朵、葉片、果實或根莖,從它們獨有的特色中,可以發現答案是甚麼喔!

一年四季穿青衫,
不長枝葉滿身刺;
其形好似一雙手,
沙漠生長好似仙。
(猜一種植物)

就是,一點創意都沒有!

他一年到頭都穿那件帶刺的青衣,不好接近啊!

◎有點難嗎?沒關係,給你一點小提示,
　這種植物生長在乾旱的沙漠喔!

※翻下頁,看謎底

答案是

仙人掌

>>> **為甚麼？**

形狀像手，滿身是刺的綠色植物是甚麼？
當然是仙人掌了。

知識寶庫

仙人掌為了在乾旱地區生存，演化出獨特的
外形來適應惡劣的環境——為了避免水分蒸
發，葉子退化成針狀。莖、根為儲存水分而
變得多汁肥大。因葉退化成刺，無法進行
光合作用，所以改由莖的表皮來進行光合作
用，製造養分。

仔細觀察動物的外形、顏色、動作或習性，從牠們獨有的
特性中，可以發現答案是甚麼喔！

身穿黃色羽毛衫，
綠樹叢中常棲身，
只因歌兒唱得好，
博得許多讚揚聲。
（猜一種鳥類）

◎有點難嗎？沒關係，給你一點小提示，
　這是一種唱歌很好聽的鳥兒。

※翻下頁，看謎底

黃鶯

>>> 為甚麼？

羽毛是黃色的，常在綠樹叢中玩，還能唱出動聽歌聲的動物，正是黃鶯！

知識寶庫

黃鶯又稱「黃鸝」、「黃鳥」。全身羽色金黃而有光澤，很會鳴叫，聲音響亮，可終日不停。牠的鳴聲動聽，所以我們常用「黃鶯出谷」形容人的歌聲清脆嘹亮。牠可是益鳥，可以吃多種有害昆蟲。

追趕跑跳猜動物　第02題

仔細觀察動物的外形、顏色、動作或習性，從牠們獨有的
特性中，可以發現答案是甚麼喔！

性子像鴨水裏游，
樣子像鳥天上飛，
遊玩休息成雙對，
夫妻恩愛永不離。
（猜一種鳥類）

◎有點難嗎？沒關係，給你一點小提示，
　這種動物常用來祝願愛情喔！

※翻下頁，看謎底

鴛鴦

>>> 為甚麼？

像鴨子一樣可以在水裏游，又可以像鳥一樣在
天上飛，遊玩休息時總是成雙成對不分離的
動物是鴛鴦。

知識寶庫

鴛鴦一直是夫妻和睦相處、相親相愛的美好
象徵，也是中國文藝作品中堅貞不移的愛情
化身，備受讚頌。不過根據科學研究，鴛鴦
雖然常常雌雄相隨，但是並不是終身不二配
的。

02

仔細觀察動物的外形、顏色、動作或習性，從牠們獨有的特性中，可以發現答案是甚麼喔！

天空捍衛小飛軍，
井然排列人字形，

冬天朝南春回北，
規規矩矩紀律明。
（猜一種鳥類）

◎有點難嗎？沒關係，給你一點小提示，這種動物除了
　排成「人」字形，也排成「一」字形喔！

※翻下頁，看謎底

答案是

大雁

>>> **為甚麼？**

飛行在天空中，並一隊排成「人」字形，
冬季飛向南方，春季飛回北方的動物是甚
麼？大雁啊！

知識寶庫

大雁在天空飛行時，總是排着「一」字或
「人」字形的飛行行列。這是因為編隊飛行
可以產生上升氣流，能幫助飛行，從而使隊
伍中每隻大雁飛行時更省力。牠們每年春分
後往北飛，秋分後往南飛，是一種季節性的
候鳥。

追趕跑跳猜動物　第 **04** 題

仔細觀察動物的外形、顏色、動作或習性，從牠們獨有的
特性中，可以發現答案是甚麼喔！

縱橫沙漠中，
展翅飛不起，

快走猶如飛，
鳥中是第一。
（猜一種鳥類）

◎有點難嗎？沒關係，給你一點小提示，
　這種動物是世界上最大的鳥類喔！

※翻下頁，看謎底

鴕鳥

>>> **為甚麼？**

生活在沙漠中，有翅膀卻飛不起來，而走路的
速度卻是鳥中第一的動物就是鴕鳥了。

知識寶庫

鴕鳥的羽毛鬆散，雖然是鳥，卻不能夠飛。
但頸長腿長，奔跑起來非常迅速。牠是世界
上最大的鳥類，生下的蛋也是世界最大的
蛋，足足有四十顆雞蛋那麼大。公鴕鳥和母
鴕鳥會輪流孵蛋。

追趕跑跳猜動物

仔細觀察動物的外形、顏色、動作或習性，從牠們獨有的特性中，可以發現答案是甚麼喔！

家住青山頂，
身披破蓑衣，

常在天上遊，
愛吃兔和雞。
（猜一種鳥類）

◎有點難嗎？沒關係，給你一點小提示，
　這種動物非常勇猛喔！

※翻下頁，看謎底

老鷹

>>> **為甚麼？**

總生活在青山頂，身上像披着破蓑衣，愛吃兔和雞又可以飛的動物，不就是老鷹。

知識寶庫

老鷹是一種猛禽，翅膀大而強壯有力，嘴巴彎彎像鈎子，腳趾上有利爪，眼睛銳利，是很好的獵者。牠喜歡築巢在高高的樹頂或懸崖上，常利用上升的熱氣流盤旋在空中，俯視地面，看到獵物就迅速飛撲下來。

追趕跑跳猜動物

仔細觀察動物的外形、顏色、動作或習性，從牠們獨有的
特性中，可以發現答案是甚麼喔！

頭戴兩根雄雞毛，
身穿一件綠衣袍，

手握兩把鋸齒刀，
小蟲見了拼命逃。
（猜一種昆蟲）

◎有點難嗎？沒關係，給你一點小提示，
 這種動物手拿兩把鐮刀喔！

螳螂

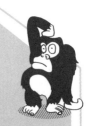

>>> 為甚麼？

螳螂的頭上有鬚,身體是綠色的,前腿就像鋸齒刀,能捕捉小昆蟲。

知識寶庫

螳螂是無脊椎動物,頭部呈倒三角形,眼大而明亮,觸角細長;頸可自由轉動。身體呈黃褐色、灰褐色或綠色。胸部有翅兩對、足三對;前胸細長,前足為一對粗大呈鐮刀狀的捕捉足,並在腿節和脛節上生有鈎狀刺,用以捕捉獵物。

仔細觀察動物的外形、顏色、動作或習性，從牠們獨有的
特性中，可以發現答案是甚麼喔！

一肚子沒學問，
開口閉口知了，
瞧瞧這小傢伙，
實在真是驕傲。
（猜一種昆蟲）

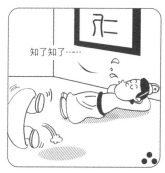

◎有點難嗎？沒關係，給你一點小提示，
　這種動物在夏天很吵喔！

※翻下頁，看謎底

蟬

>>> 為甚麼？

「知了知了」的叫動物，除了蟬還會是甚麼呢？

知識寶庫

在炎熱的夏季，我們通常能聽到蟬不停叫着「知了」的清亮聲音，就像唱歌一樣。但蟬「唱歌」可不是用嘴哦！牠是利用胸腹交界處的發聲器振動發聲的。只有雄蟬有發聲器，雌蟬是不會叫的。

仔細觀察動物的外形、顏色、動作或習性，從牠們獨有的特性中，可以發現答案是甚麼喔！

細細身體長又長，
身後揹着四面旗，
豆大眼睛照前方，
專除害蟲有助益。
（猜一種昆蟲）

◎有點難嗎？沒關係，給你一點小提示，
　這種動物常在春天看到喔！

※翻下頁，看謎底

蜻蜓

>>> 為甚麼？

觀察一下，甚麼動物的身體又細又長，身後還有四個翅膀，眼睛又大，並能捉害蟲？

當然是蜻蜓了。

知識寶庫

蜻蜓有一對大眼睛，這對大眼睛由兩萬多隻小眼睛組成，科學家稱這種眼睛為「複眼」。複眼中的小眼睛愈多，看東西就愈清楚。蜻蜓產卵時會以尾部快速在水面上點一下，所以只在某地短暫停留，或對事物的了解膚淺而不深入，就叫「蜻蜓點水」。

仔細觀察動物的外形、顏色、動作或習性，從牠們獨有的特性中，可以發現答案是甚麼喔！

小飛蟲，尾巴明，黑夜閃閃像盞燈，
古代有人曾借用，刻苦讀書當明燈。
（猜一種昆蟲）

◎有點難嗎？沒關係，給你一點小提示，
　這種動物常出現在夏季的夜空喔！

※翻下頁，看謎底

螢火蟲

>>> 為甚麼？

會發光的小飛蟲就是螢火蟲了。

知識寶庫

你想知道螢火蟲為甚麼會發光嗎？其實螢火蟲的尾部兩側有發光器，當牠呼吸時，發光器內的「螢光素」被氧化，便發出光。螢火蟲發光是為了求偶。不同種類的螢火蟲，螢光閃爍的方式也不一樣，便於彼此辨識，以免找錯對象。

仔細觀察動物的外形、顏色、動作或習性，從牠們獨有的
特性中，可以發現答案是甚麼喔！

身體半球形，
背上七顆星，
棉花喜愛牠，
捕蟲最著名。
（猜一種昆蟲）

◎有點難嗎？沒關係，給你一點小提示，

這種動物在西方叫淑女蟲喔！

※翻下頁，看謎底

35

七星瓢蟲

>>> 為甚麼？

身體像半球，而且背上有七顆「星」，當然
是七星瓢蟲了。

知識寶庫

七星瓢蟲是捕食蚜蟲的好手，不管成蟲或幼
蟲都愛吃蚜蟲，而且特別喜歡吃棉蚜、麥
蚜、菜蚜、桃蚜。一隻七星瓢蟲一天可以吃
掉一百三十多隻蚜蟲，所以農業科學家常常
用牠來治蟲害。

仔細觀察動物的外形、顏色、動作或習性，從牠們獨有的特性中，可以發現答案是甚麼喔！

一粒米，打三截，
又沒骨頭又沒血。
（猜一種昆蟲）

◎有點難嗎？沒關係，給你一點小提示，
　這是一種非常勤勞的動物喔！

※翻下頁，看謎底

螞蟻

>>> 為甚麼？

可憐的小螞蟻，牠的樣子就好像一顆斷成三截的米粒。

知識寶庫

螞蟻是世界上三大社會性昆蟲（螞蟻、白蟻和蜜蜂）之一。蟻后負責產卵，除了少數用來交配的雄蟻之外，所有的工蟻和兵蟻都是雌蟻，但是沒有繁殖能力。螞蟻是地球上數量最多、分布最廣的生物。據說把全世界的螞蟻加在一起，重量超過脊椎動物的總重量。

仔細觀察動物的外形、顏色、動作或習性，從牠們獨有的
特性中，可以發現答案是甚麼喔！

小小飛賊，武器是針，
抽別人血，養自己身。
（猜一種昆蟲）

◎有點難嗎？沒關係，給你一點小提示，
　這是夏天最讓人討厭的動物！

※翻下頁，看謎底

蚊子

>>>> **為甚麼？**

以針為武器，專喝人血的小動物，最大
的嫌疑就是蚊子！

知識寶庫

會叮人的蚊子都是雌蚊，因為牠們需要大量
養分繁殖產卵。雄蚊則以水或花蜜草汁為
食。被蚊子叮過的地方很癢，那是蚊子為了
防止血液凝固所分泌的化學物質引起的。有
幾種花有很好的驅蚊效果哦！茉莉花、夜來
香、杜鵑花、萬壽菊、除蟲菊、薄荷等，種
在家裏試試吧！

仔細觀察動物的外形、顏色、動作或習性,從牠們獨有的
特性中,可以發現答案是甚麼喔!

小小諸葛亮,
獨坐中軍帳,

擺下八卦陣,
專捉飛來將。
(猜一種節肢動物)

◎有點難嗎?沒關係,給你一點小提示,
這種動物會結網喔!

※翻下頁,看謎底

蜘蛛

>>> 為甚麼？

會擺「陣」捕捉飛來昆蟲的動物，就是
會織網的蜘蛛啦！

知識寶庫

蜘蛛肛門尖端的突起能分泌黏液，一遇空氣
即可凝成很細的絲，蜘蛛就用這絲織網。很
多小昆蟲遇到網就被黏住，成了蜘蛛的食
物。至於蜘蛛為甚麼不會被自己的絲黏住？
因為並不是每根絲都有黏性，牠的腳底又帶
有蠟質，只要記住哪些絲會黏腳就可以啦！

仔細觀察動物的外形、顏色、動作或習性，從牠們獨有的
特性中，可以發現答案是甚麼喔！

沒有腳來沒有手，
揹着房子爬牆頭。
（猜一種軟體動物）

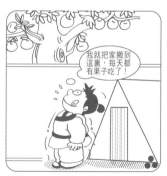

我就把家搬到
這裏，每天都
有果子吃了！

◎有點難嗎？沒關係，給你一點小提示，

　這種動物的特點是走路很慢！

※翻下頁，看謎底

蝸牛

>>> **為甚麼？**

「房子」是蝸牛的殼，我們常常可以看到蝸牛在牆頭慢慢爬行。

知識寶庫

蝸牛是有殼的軟體動物，爬行時身體會分泌黏液以方便移動。頭上有兩對觸角，頭頂上較長的一對觸角長着一對小眼睛，可是這對眼睛只能分辨明暗，看不清物體的形狀。所以蝸牛尋找食物主要靠嗅覺，而不是視覺。

04

仔細觀察動物的外形、顏色、動作或習性，從牠們獨有的特性中，可以發現答案是甚麼喔！

尖尖牙齒，大盆嘴，
短短腿兒長長尾，
捕捉食物流眼淚，
人人知牠假慈悲。
（猜一種冷血動物）

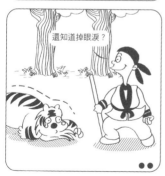

還知道掉眼淚？

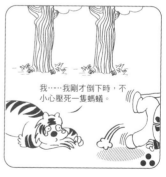

我……我剛才倒下時，不小心壓死一隻螞蟻。

◎有點難嗎？沒關係，給你一點小提示，
　這種動物很兇猛喔！

※翻下頁，看謎底

鱷魚

>>> 為甚麼？

有着大嘴和尖尖牙齒，尾長腿短的動物，最主要的是捕食動物時自己還會流眼淚，那是甚麼？就是鱷魚啊！

知識寶庫

鱷魚捕食的時候為甚麼會流淚？難道真的是演技好，假慈悲？原來因為鱷魚腎臟的排泄功能不完善，體內多餘的鹽分要靠一種特殊的鹽腺來排泄，這種鹽腺正好在眼睛附近，所以當牠吞食獵物，眼角附近就淌下鹽水，像流淚一樣。

仔細觀察動物的外形、顏色、動作或習性，從牠們獨有的
特性中，可以發現答案是甚麼喔！

小時着黑衣，大時穿綠袍，
水裏過日子，岸上來睡覺。
（猜一種兩棲動物）

◎有點難嗎？沒關係，給你一點小提示，

這種動物常常在田間或池塘裏出現喔！

※翻下頁，看謎底

青蛙

>>> 為甚麼？

綠色的青蛙小時候是黑色的蝌蚪。牠通常在水裏活動，睡覺卻在岸上。

知識寶庫

青蛙是兩棲動物，頭寬而扁，眼睛圓，嘴闊肚皮大，雄蛙會鼓脹肚皮發出響亮的鳴聲，在夜晚和雨後特別活躍。善於跳躍，可以伸出長舌捕食昆蟲，常在水田邊活動，也叫「田雞」。

仔細觀察動物的外形、顏色、動作或習性，從牠們獨有的
特性中，可以發現答案是甚麼喔！

大眼睛闊嘴巴，
尾巴比身大，

水草襯着牠，
好像大紅花。
（猜一種魚類）

◎有點難嗎？沒關係，給你一點小提示，

這種動物常被養在魚缸裏。

※翻下頁，看謎底

答案是

金魚

>>> 為甚麼？

眼睛大大嘴巴闊闊，尾巴又比身體大，還有水
草為伴的動物，不正是金魚嗎？

知識寶庫

金魚不管白天還是黑夜，總是睜着一雙美麗
的大眼睛。難道金魚不睡覺嗎？其實金魚也
睡覺，只是金魚沒有眼皮，所以牠既不會眨
眼睛，也不會閉眼睛，睡覺時也只能睜着眼
睛。

仔細觀察動物的外形、顏色、動作或習性，從牠們獨有的
特性中，可以發現答案是甚麼喔！

身子黑不溜丟，
喜往泥裏嬉游，

常愛口吐氣泡，
能夠觀察氣候。
（猜一種魚類）

◎有點難嗎？沒關係，給你一點小提示，

　這種動物滑溜溜的喔！

※翻下頁，看謎底

答案是

泥鰍

>>> 為甚麼？

身子呈黑色，喜歡往泥裏鑽，能吐氣泡，而且
可以讓人們觀察氣候的動物，正是泥鰍。

知識寶庫

泥鰍用腸管吸氣，肛門排氣。當天氣悶
熱、即將下雨之前，水中嚴重缺氧，小泥
鰍很難受，只好一個勁的上下亂竄，猶如
表演水中舞蹈，這正是大雨降臨的前兆。
西歐人為此稱泥鰍是「氣候魚」。

仔細觀察動物的外形、顏色、動作或習性，從牠們獨有的
特性中，可以發現答案是甚麼喔！

有紅有綠不是花，
有枝有葉不是樹，
五顏六色居水中，
原是海底一動物。
（猜一種海洋生物）

◎有點難嗎？沒關係，給你一點小提示，
　這種動物看起來很像植物喔！

※翻下頁，看謎底

珊瑚

>>> **為甚麼？**

紅紅綠綠，有枝有葉，生長在水中的海底動物，當然是珊瑚了。

知識寶庫

珊瑚可是道道地地的動物喔！牠是腔腸動物，生活在溫暖的海域中。珊瑚蟲會分泌石灰質的外殼，許許多多珊瑚蟲聚集在一起，就形成各種形狀的珊瑚。美麗多姿的珊瑚羣看上去就像五顏六色的樹枝一樣，因此被稱作「海洋之花」。

仔細觀察動物的外形、顏色、動作或習性，從牠們獨有的
特性中，可以發現答案是甚麼喔！

身上雪雪白，
肚裏墨墨黑，

從不偷東西，
卻說牠是賊。
（猜一種海洋生物）

◎有點難嗎？沒關係，給你一點小提示，

　這種動物很好吃喔！

※翻下頁，看謎底

烏賊

>>> **為甚麼？**

身上雪白，肚裏卻是墨黑色，名字裏有個「賊」字的動物，正是烏賊。

知識寶庫

烏賊的體內有墨囊，遇到危險時可以噴出墨汁禦敵，同時靠肚皮上漏斗管噴水的反作用力飛速後退，牠的噴射能力就像火箭發射一樣，可以使烏賊從深海中躍起，跳出水面高達七到十公尺喔！

仔細觀察食物的形狀、味道、吃法或煮法，從它們獨有的
特色中，可以發現答案是甚麼喔！

唉唷！

把把綠傘土裏插，
條條紫藤地上爬，

是誰設的陷阱？趕快出來！

地上長葉不開花，
地下結串大紅瓜。
（猜一種食物）

◎有點難嗎？沒關係，給你一點小提示，
　這種植物烤起來很好吃喔！

※翻下頁，看謎底

蕃薯

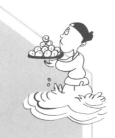

>>> **為甚麼？**

葉子像把把綠傘插在土裏，還有條條紫色的藤纏在地上，只長葉不開花，地裏卻結紅色果實，不就是蕃薯嗎？

知識寶庫

蕃薯又叫「山芋」、「紅薯」、「甘薯」、「地瓜」等，長在土裏的塊根可以食用，富含蛋白質、澱粉、果膠、纖維素、胺基酸、維生素及多種礦物質，所以有「長壽食品」之譽。嫩葉及嫩莖也可作為蔬菜食用。

仔細觀察食物的形狀、味道、吃法或煮法，從它們獨有的
特色中，可以發現答案是甚麼喔！

青藤藤，開黃花，
地上開花不結果，
地下結果不開花。
（猜一種果仁）

◎有點難嗎？沒關係，給你一點小提示，
　這種果仁常常炒熟用來下酒喔！

※翻下頁，看謎底

花生

>>> **為甚麼？**

青藤、黃花，地面上只看得到花，而果實全埋在地下，這就是花生。

知識寶庫

「花生」是「落花生」的簡稱。它在地面上開花，花落後子房鑽入土裏發育成莢果。陸地上的植物只有花生是在地上開花、地下結果的，而且一定要在黑暗的土壤中才能生長，所以人們稱它為「落花生」。

酸甜苦辣猜食物 第 **03** 題

仔細觀察食物的形狀、味道、吃法或煮法，從它們獨有的特色中，可以發現答案是甚麼喔！

小小紅罐子，
裝滿紅餃子，

吃掉紅餃子，
吐出白珠子。
（猜一種水果）

◎有點難嗎？沒關係，給你一點小提示，
　這種水果在秋天很容易見到喔！

※翻下頁，看謎底

橘子

>>>> **為甚麼？**

外面看像個紅罐子，裏面裝着一瓣瓣像餃子一樣的果肉，吃的時候還要將果肉裏的白子吐掉，這樣的水果正是橘子。

知識寶庫

橘子不但好吃，它的果皮、種子、葉子還能入藥。感冒時把橘子放在火裏烤到微焦，趁熱吃下，有治療的效果。但是吃橘子前後一個小時內不要喝牛奶，否則會影響消化吸收。

酸甜苦辣猜食物　第 **04** 題

仔細觀察食物的形狀、味道、吃法或煮法，從它們獨有的
特色中，可以發現答案是甚麼喔！

黃皮包着紅珍珠，
顆顆珍珠有骨頭，

不能穿來不能戴，
甜滋滋來酸溜溜。
（猜一種水果）

◎有點難嗎？沒關係，給你一點小提示，
　這種水果非常漂亮！

※翻下頁，看謎底

石榴

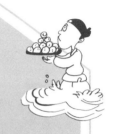

>>> **為甚麼？**

黃色的皮裏包着一顆顆像珍珠一樣光亮的紅粒，紅粒裏還有骨頭一樣的子，這樣的水果吃起來酸酸甜甜的，正是石榴。

知識寶庫

鮮豔奪目的石榴，紅如瑪瑙，白似水晶，十分逗人喜愛。秋天石榴成熟後可以鮮吃，味道甜中帶着酸，若加工製成飲料也清涼可口。石榴全身是寶，果皮、根、花都可以做成藥。

身穿綠衣裳，肚裏水汪汪，
生的子兒多，個個黑臉膛。
（猜一種水果）

聚寶盆

◎有點難嗎？沒關係，給你一點小提示，

　這種水果夏天可以解渴降暑喔！

※翻下頁，看謎底

西瓜

>>> **為甚麼？**

綠色的外殼，水分充足，並且黑子很多的
水果，就是西瓜啦！

知識寶庫

早在四千年前，埃及人就開始種植西
瓜，後來種西瓜的技術由地中海沿岸傳
至北歐，而後南下進入中東、印度等
地，四、五世紀時，由西域傳入中國，
所以稱為「西瓜」。

仔細觀察食物的形狀、味道、吃法或煮法，從它們獨有的
特色中，可以發現答案是甚麼喔！

紅關公，白劉備，黑張飛，三結義。
（猜一種水果）

◎有點難嗎？沒關係，給你一點小提示，
這種水果和楊貴妃有點關係喔！

※翻下頁，看謎底

答案是

荔枝

>>> 為甚麼？

紅皮、白肉、黑核的水果，正是美味的
荔枝。

知識寶庫

荔枝盛產於夏季，鮮紅欲滴的紅色果皮不
耐久放，很快就轉為褐色。有句名詩：
「一騎紅塵妃子笑，無人知是荔枝來。」
就是講唐朝的楊貴妃很喜歡吃荔枝，唐明
皇為了使她開心，就命人快馬加鞭從南方
帶回新鮮的荔枝。

仔細觀察食物的形狀、味道、吃法或煮法，從它們獨有的特色中，可以發現答案是甚麼喔！

胖娃娃，沒手腳，
紅尖嘴，一身毛，
背上一道溝，
肚裏好味道。
（猜一種水果）

◎有點難嗎？沒關係，給你一點小提示，
　這種水果在夏天常常可以見到喔！

※翻下頁，看謎底

答案是

桃子

>>>> 為甚麼？

呈球形，頂上是紅色，表皮有絨毛，還有一道溝，非常美味的水果，就是桃子啊！

知識寶庫

桃子常作為福壽吉祥的象徵。人們認為桃子是仙家的果實，吃了可以長壽，所以對桃子格外青睞，在壽宴上常常擺上桃子。因此桃子又有「仙桃」、「壽果」的美稱。

酸甜苦辣猜食物　第 08 題

仔細觀察食物的形狀、味道、吃法或煮法，從它們獨有的
特色中，可以發現答案是甚麼喔！

黃金布，包銀條，
中間彎彎兩頭翹。
（猜一種水果）

◎有點難嗎？沒關係，給你一點小提示，
　這是台灣盛產的水果喔！

※翻下頁，看謎底

71

香蕉

>>> 為甚麼？

皮是金黃色，果肉是銀白色，並且形狀彎彎的
水果，正是香蕉。

知識寶庫

香蕉屬於漿果類，一簇一簇地緊挨着沿着根
狀莖的旁側往上生長。在生長的過程中，每
一根香蕉都朝上、朝光伸展，於是就慢慢
長彎了。成熟的香蕉皮色金黃，也叫「金
蕉」。

仔細觀察食物的形狀、味道、吃法或煮法，從它們獨有的特色中，可以發現答案是甚麼喔！

圓圓臉兒像蘋果，
顏色紅紅像燈籠。

又酸又甜營養多，
又是菜來又是果。
（猜一種蔬果）

◎有點難嗎？沒關係，給你一點小提示，
　這種蔬菜又可以當作水果吃喔！

※翻下頁，看謎底

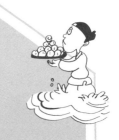

答案是

蕃茄

▶▶▶ 為甚麼？

像蘋果一樣圓，燈籠一樣紅，味道酸酸甜甜
的，可以作蔬菜又可以當作水果來吃的，就是
我們常見的蕃茄。

知識寶庫

有沒有發現？蔬果中有個「蕃」字的，就表
示是外來的品種。蕃茄原產在南美洲，全世
界有四千多種。蕃茄富含維生素A和C，可以
生吃，也可以煮熟作菜。

酸甜苦辣猜食物

第 **11** 題

仔細觀察食物的形狀、味道、吃法或煮法，從它們獨有的特色中，可以發現答案是甚麼喔！

味道甜甜營養多，
誰說無花只結果，
其實花開密又小，
切莫被名所迷惑。
（猜一種果實）

◎有點難嗎？沒關係，給你一點小提示，
　這種植物盛產於地中海地區。

※翻下頁，看謎底

無花果

>>> 為甚麼？

常被說成「無花」的果子不就是無花果嗎？

知識寶庫

無花果實際上是有花的，只是花朵不像桃花、杏花那樣漂亮，而是隱藏在肥大的囊狀花托裏。它的果實實際上是個花序，花托肉質肥大，中間凹陷，僅在上部開一小口，在凹陷的周緣生有許多小花，植物學上把這種花序稱為隱頭花序。

仔細觀察器物的外形、顏色、作用或用法,從它們獨有的
特色中,可以發現答案是甚麼喔!

一個大肚皮,
生來怪脾氣,
不打不作聲,
愈打愈歡喜。
（猜一種樂器）

◎有點難嗎?沒關係,給你一點小提示,
　這種樂器會發出很低沉的聲音喔!

※翻下頁,看謎底

答案是

鼓

>>>> **為甚麼？**

一個樂器，不打它的「肚皮」，還不發聲，愈打卻愈歡喜，正是鼓啦！

知識寶庫

鼓可以說是樂器家族裏最古老的成員。據傳說，我們的祖先發現枯樹幹和實心樹幹有完全不同的聲音，又發現中空的物體有增大音量的共鳴作用，於是便用空心樹幹蒙以獸皮和蟒皮做成了木鼓，供娛樂時敲打。

仔細觀察器物的外形、顏色、作用或用法,從它們獨有的特色中,可以發現答案是甚麼喔!

一根竹管二尺長,開了七個小圓窗,
對準一個小窗口,吹陣風就把歌唱。
(猜一種樂器)

◎有點難嗎?沒關係,給你一點小提示,
這種樂器是橫着吹的喔!

※翻下頁,看謎底

笛子

>>> 為甚麼？

一根兩尺長的竹管，上面開了七個小洞，能吹出音樂，不就是笛子嗎？

知識寶庫

笛是具有中國特色的吹奏樂器之一。新石器時代早期遺址中發掘出十六支豎吹骨笛，根據測定，距今已有八千餘年歷史。那時的笛是豎吹的。從唐代起，豎吹的就被稱為「簫」，橫吹的則稱為「笛」。

食衣住行猜器物　第03題

仔細觀察器物的外形、顏色、作用或用法，從它們獨有的
特色中，可以發現答案是甚麼喔！

一隻大雁真稀奇，銀光閃閃耀眼睛，
只喝油來不吃米，展翅能行千萬里。
（猜一種交通工具）

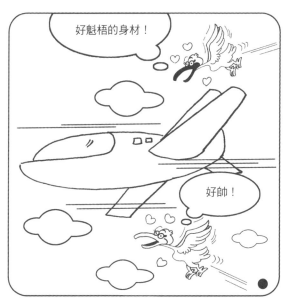

◎有點難嗎？沒關係，給你一點小提示，
　謎底不是鳥喔！

答案是

飛機

>>> 為甚麼？

銀色的、可以在空中飛的交通工具，不就是飛機嗎？

知識寶庫

世界上第一架飛機，是一九〇三年十二月七日由美國自行車商人萊特兄弟製造出來的。它被命名為「飛行者號」。

03

仔細觀察器物的外形、顏色、作用或用法，從它們獨有的
特色中，可以發現答案是甚麼喔！

一張大傘，飄在空中，落到地上，
跳出英雄。（猜一種物品）

英雄歸來

◎有點難嗎？沒關係，給你一點小提示，
　這種物品用來從高空降落地面。

※翻下頁，看謎底

降落傘

>>> **為甚麼？**

一張大傘可以飄在空中，落到地上時還跳出一個英雄，不就是降落傘嗎？

知識寶庫

相傳在元朝一位皇帝的登基大典中，宮廷裏表演了這樣一個節目：雜技藝人用紙質巨傘從很高的牆上飛躍而下。由於利用空氣阻力，藝人飄然落地，安全無恙。這可以說是最早的跳傘了。

仔細觀察器物的外形、顏色、作用或用法，從它們獨有的
特色中，可以發現答案是甚麼喔！

一個球，熱烘烘，落在西，出在東。
（猜一常見自然界事物）

◎有點難嗎？沒關係，給你一點小提示，
　這個球掛在天上喔！

※翻下頁，看謎底

太陽

>>> **為甚麼？**

一個發熱的球體，東升西落，不正是太陽嗎？

知識寶庫

地球每天都自西向東自轉。地球自西向東自轉一周，地球上的人就覺得是太陽自東向西繞地球轉了一周。所以生活在地球上的人總覺得太陽是從東方升起，向西方落下。

仔細觀察器物的外形、顏色、作用或用法，從它們獨有的特色中，可以發現答案是甚麼喔！

天上一隻鳥，
用線拴得牢，
不怕大風吹，

就怕細雨飄。
（猜一種玩具）

◎有點難嗎？沒關係，給你一點小提示，這種玩具要在
　空曠多風的地方才好玩喔！

※翻下頁，看謎底

風箏

>>> **為甚麼？**

用線拴住，可以在天上飛，不怕風，只怕雨的玩具，不就是風箏嗎？

知識寶庫

風箏最早的稱呼叫「紙鳶」。相傳春秋時魯國的建築工匠魯班製造過會飛的木鳶，後來用紙代木，稱為「紙鳶」。到了五代，又在紙鳶上繫個竹哨，聲音像箏一樣鳴響，所以又叫「風箏」。

仔細觀察器物的外形、顏色、作用或用法，從它們獨有的
特色中，可以發現答案是甚麼喔！

木頭做的架子，結上兩條辮子，
下面綁塊板子，上面立着孩子。
（猜一種遊戲器具）

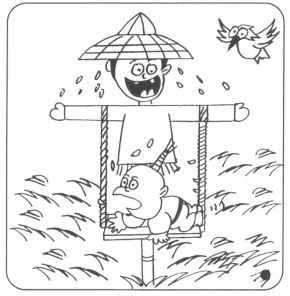

◎有點難嗎？沒關係，給你一點小提示，公園裏常常
　可以找到這樣東西喔！

※翻下頁，看謎底

答案是

秋千

>>> **為甚麼？**

以木頭作架子，掛兩條繩子，下面綁塊板子，
孩子立在板上玩，這東西就是秋千。

知識寶庫

秋千是中國古代北方少數民族創造的一種
運動。春秋時期傳入中原地區，漢代以
後，秋千逐漸成為清明、端午等節日的民
間體育活動，並流傳至今。不過現在玩秋
千幾乎已成為兒童的專利啦！

仔細觀察器物的外形、顏色、作用或用法,從它們獨有的
特色中,可以發現答案是甚麼喔!

圓圓像個瓜,
人們愛玩它,
沒有時搶它,
搶到手丟它。
(猜一種運動用具)

◎有點難嗎?沒關係,給你一點小提示,
　這個運動需要投入籃中才能得分喔!

※翻下頁,看謎底

籃球

>>> **為甚麼？**

人們總是搶到手又丟出去的運動，就是籃球。

知識寶庫

據記載，十六世紀墨西哥的阿茲特克人玩的球類運動，就是籃球的前身。當時的遊戲很有趣也很殘酷：贏隊的球員可以獲得全場觀眾的衣服；而輸隊的隊長則要被砍頭。

>>>> 語文力大考驗

一、猜猜我是誰：你認得這些植物是誰嗎？

　　1.手指一點頭低低，我是（　　　　　　）。

　　2.神仙伸手來幫忙，我是（　　　　　　）。

　　3.白色棉絮超保暖，我是（　　　　　　）。

二、叫我第一名：這些動物都是第一名。你知道
　　牠們是誰嗎？

　　1.鳥兒中就屬我最大，我叫（　　　　　　）。

　　2.生物中就屬我最多，我叫（　　　　　　）。

三、記憶力大考驗：底下的題目是在知識寶庫中
　　有提到過的唷！仔細回想，看看你的記憶力
　　有多高？

　　1.「歲寒三友」指的是竹子、梅花以及
　　（　　　　　　）。

　　2.善於跳躍，可以伸出長舌捕食昆蟲，常在水
　　　田邊活動，也叫「田雞」的是（　　　　　　）。

　　3.唐朝楊貴妃最喜歡的水果是（　　　　　　）。

　　4.在中國文藝作品中，象徵堅貞不移、純潔愛
　　　情的化身的動物是（　　　　　　）。

5.生活在海底，五顏六色非常美麗，被稱為
「海洋之花」的動物是（　　　　　　）。

四、小小萬事通：底下這些特殊的動植物，在前
　　面的知識寶庫裏面都有介紹過唷！把你知道
　　的答案填在底下，如果答不出來，趕快翻翻
　　書，找一找。

　1.無花果這種植物，真的沒開花就結果嗎？

　2.蝸牛有眼睛嗎？如果有，那它的眼睛在哪呢？

　3.大雁在天空飛行時，總是排着「一」字或
　　「人」字形的飛行行列，這是為甚麼呢？

五、我是觀察力小達人：
　　底下有四個物品，寫出你觀察到的四個重要
　　特徵，把寫出來的特徵，拿去考考同學或爸
　　媽，看看他們能不能猜得到，測驗一下你的
　　觀察功力有多高！

習題答案

一：1.含羞草　2.仙人掌　3.棉花

二：1.鴕鳥　2.螞蟻

三：1.松樹　2.青蛙　3.荔枝　4.鴛鴦　5.珊瑚

四：
1. 無花果實際上是有花的，只是花朵隱藏在肥大的囊狀花托裏。
2. 蝸牛的頭上有兩對觸角，頭頂上較長的一對觸角就長着一對小眼睛喔。
3. 因為編隊飛行可以產生上升氣流，能幫助飛行，從而使隊伍中每隻大雁飛行時更省力。

練習四：

練習三：

練習二：

練習一：

2. 自行車

練習四：

練習三：

練習二：

練習一：

1. 腳踏車

語文遊戲真好玩 06

猜猜謎識萬物❷

作　者：史遷
負責人：楊玉清
總編輯：徐月娟
編　輯：陳惠萍、許齡允
美術設計：游惠月

出　版：文房(香港)出版公司
2017年5月初版一刷
定　價：HK$30
ISBN：978-988-8362-95-0

總代理：蘋果樹圖書公司
地　址：香港九龍油塘草園街4號
　　　　華順工業大廈5樓D室
電　話：(852) 3105 0250
傳　真：(852) 3105 0253
電　郵：appletree@wtt-mail.com

發　行：香港聯合書刊物流有限公司
地　址：香港新界大埔汀麗路36號
　　　　中華商務印刷大廈3樓
電　話：(852) 2150 2100
傳　真：(852) 2407 3062
電　郵：info@suplogistics.com.hk